# Catalogue

DE

# Peintures Chinoises

## Anciennes

et Paravents Anciens en Laque Polychrôme
& Champlevé

de la Collection de Madame F. LANGWEIL

Exposés du 5 au 30 Décembre 1911

dans les Galeries

## DURAND-RUEL

16, Rue Laffitte, 16

Ce Catalogue a été rédigé par M<sup>rs</sup> Tchangyi, Tchou et J. Hackin,
du *Musée Guimet*

De 10 h. à 6 h. Dimanches et Fêtes exceptés

PARIS MCMXI

# Peintures Chinoises

et

# PARAVENTS ANCIENS

en laque

polychrôme et champlevé

# Catalogue
### DE
# Peintures Chinoises
## Anciennes

et Paravents Anciens en Laque Polychrôme
& Champlevé

de la Collection de Madame F. Langweil

*Exposés du 5 au 30 Décembre 1911*

dans les Galeries

### DURAND-RUEL

*16, Rue Laffitte, 16*

Ce Catalogue a été rédigé par M<sup>rs</sup> Tchangyi, Tchou et J. Hackin,
du *Musée Guimet*

De 10 h. à 6 h. Dimanches et Fêtes exceptés

### PARIS MCMXI

# Catalogue de Peintures Chinoises

1. — Le Dieu du rang et des richesses, par *Tchéou Li-pen* (Epoque des Ming, xviᵉ siècle).

2. — Phénix, grues et canards. (Epoque des Ming, xviᵉ siècle).

3. — Paon, par *Lieou Han*. (Epoque des Ming, xviᵉ siècle).

4. — Grues, par *Hu-yin*. (Commencement de la dynastie des Ts'ing, xviiᵉ siècle).

5. — Grues, par *Chen Ts'iuan* (xviiiᵉ siècle).

Chen Ts'iuan appelé aussi Nan-p'in, était originaire de Hou-tchéou (province de Tcho-kiang), il quitta la Chine vers 1731 pour passer au Japon; il vécut trois ans à Nagasaki, ses œuvres étaient tenues en haute estime au Japon. Chen Ts'iuan trai-

tait avec habileté les scènes les plus diverses, mais il excellait dans la représentation des oiseaux ; il est considéré à juste titre comme l'un des meilleurs peintres du xviiie siècle.

6. — Grande dame et sa servante. (Epoque des Ming, fin du xvie siècle).

7. — Lapins. (Epoque des Ming, commencement du xviie siècle).

8. — Dame écrivant (Epoque des Ming, commencement du xviie siècle).

9. — Fleurs, par *Yun Ko* (1633-1690).

Yun Ko (autres noms : Cheou-p'ing, Tcheng-chou ; surnoms : Tong yuan ko, Po yun wai che, Yun k'i wad che, Nan tien lac jen) était originaire de Wou-tsin, sous-préfecture qui faisait partie intégrante de la ville préfectorale de Tch'ang-tcheou (province de Kiang-sou), son père avait à la suite de vicissitudes d'ordre politique, dû le confier à des amis. Yun Ko s'adonna sous leur direction à l'étude des œuvres anciennes. Il s'initia à la pratique du paysage en considérant les œuvres du Maître Wang Chou-ming le neveu du célèbre

Tchao Mong-fou (voir peinture n° 59), et les productions plus archaïques du moine Kiu-jan (vers le x° siècle).

Ce furent les délicates évocations florales du Maître Siu Hi (voir n° 93) qui exercèrent sur le talent de Yun Ko une influence définitive. Ses œuvres plus souples que celles du vieux peintre, séduisent infiniment par l'élégance et le réalisme dont elles sont imprégnées.

10. — Coq et poule. (Dynastie des Ts'ing xviii° siècle).

11. — Scène taoïste, par *K'ieou Ying*. (2° moitié du xvi° siècle, époque des Ming).

K'ieou Ying (autres noms : Che-fou ; surnom : Che-tcheou), eut comme maître le peintre Tcheou Tch'en qu'il surpassa très rapidement. Artiste autant qu'érudit, il se plaisait à composer des paysages en utilisant les œuvres des anciens artistes ; il empruntait à l'un la forme d'un rocher, à l'autre celle d'un arbre ou d'une fleur. Son étonnante habileté lui permettait de donner à la réunion d'éléments si différents l'aspect d'une œuvre originale. Les vers du peintre-poète

Wen Tcheng-Ming (voir peinture n° 59), avec lequel il fut très lié, agrémentent souvent les peintures de K'ieou Ying.

12. — Chat, par l'empereur *Siouen-te*. (Avènement 1426, époque des Ming)?

13. — Enfants. (Epoque des Ming, XVIe siècle).

14. — Hérons, par *Chen-meou*. (Dynastie des Ts'ing, XVIIe siècle).

15. — Voyage impérial, par *Tsiao Ping-tcheng* (XVIIe-XVIIIe siècle).

Tsiao Ping-tceng était né à Tsi-ning fou dans le Chan-tong, il vécut sous le règne de l'empereur K'ang-hi (1655-1723), il se spécialisa dans la représentation des scènes de la vie humaine. Attaché au bureau astronomique, il fut par conséquent en relations avec les jésuites qui y travaillaient; c'est sans doute à leur influence que nous devons attribuer les timides essais de perspective mentionnés par ses biographes : « dans la disposition de ses figures disent-ils, le grand et le petit correspondent au proche et au lointain sans la moindre faute ». Tsiao Ping-

tcheng fut chargé par l'empereur K'ang-hi d'établir une série de 46 planches, représentant les phases principales de la culture du riz et du traitement de la soie : le K'en tche t'ou.

16. — Bambous. (Epoque des Sung, xii⁰ siècle).

17. — Coqs, par l'empereur *Houei-tsong?* (1082-1135).

Houei-tsong (japonais : Kisô-Kôtei) collectionneur, critique d'art et peintre, se signala dès les premières années de son règne par la protection éclairée qu'il accorda aux artistes. Ses collections étaient justement réputées, ses peintures très appréciées, il imita très heureusement le style de Yen Li-Pen, peintre célèbre du vii⁰ siècle.

Ses admirables collections furent en partie détruites lors de la prise et du sac de K'ai-fong-fou par les Tartares en 1125. L'Empereur fait prisonnier, mourut en captivité (1135).

18. — Hérons et Lotus, per *Yun Ping* (fin du xvii⁰ siècle).

Yun Ping (appelée également Ts'ing-yu) était la fille du célèbre

Yun Ko (voir peinture n° 9), elle se spécialisa également dans la peinture florale, ses productions témoignent d'une grande habileté technique, elle forma un grand nombre d'élèves; l'un d'eux, Ma Yuan-yu (voir peinture n° 50), s'inspira très heureusement de son style.

19. — Dame et enfant. (Dynastie des Ts'ing, XVII<sup>e</sup> siècle)

20. — Pin et églantier, par *Liou Ping-yuan*. (Dynastie des Ming, XVI<sup>e</sup> siècle)?

21. — Coq, par *Ma Yuan-yu.* (Fin du XVII<sup>e</sup> siècle).

Ma Yuan-yu appelé aussi Fou Hi était né à Tchang-chou près de Sou-tchéou, il se distingua dans la peinture florale, en imitant le style de Yun Ping (la fille de Yun Ko, son fils Ma I fut également un peintre réputé).

22. — Faucon par l'Empereur *Siuan-tsong* (voir Siuan-té, n° 12).

23. — Faisan et Chrysanthème par *Lü-ki* (Commencement du XVI<sup>e</sup> siècle) (Epoque des Ming).

Lü Ki appelé aussi T'ing-chen

connu par les japonais sous le nom de Rioki était un contemporain du célèbre T'ang Yin (voir peinture n° 56). Il fut inimitable comme peintre animalier et ses œuvres sont aussi estimées au Japon qu'en Chine.

24. — Scène familiale par *Tch'en-tso* (Commencement de la dynastie des Ts'ing, xvii<sup>e</sup> siècle ?).

25. — Aigle (dynastie des Ts'ing, xvii<sup>e</sup> siècle ?).

26. — Lotus (Commencement de la dynastie des Ming, xv<sup>e</sup> siècle).

27. — Dames (Dynastie des Ts'ing, xvii<sup>e</sup> siècle).

28. — Dame et enfant par *Ts'ien lin-tch'en* (Commencement de la dynastie des Ts'ing, xvii<sup>e</sup> siècle).

29. — Scène de l'élevage des vers à soie parmi les bambous à Tong Chan (montagne de l'est) (Commencement de la dynastie des Ts'ing xvii<sup>e</sup> siècle).

30. — Chevaux attribués à *Tchao Mong-fou* (1254-1322) (Voir peinture n° 59).

31. — Oiseaux de Hô dans les bambous (Epoque des Yuan, xiv° siècle).

32. — Canards sauvages par *Tchang P'in mai* (Dynastie des Ts'ing, xvii° siècle).

33. — Déesse et grue chargée des pêches de longévité (Epoque des T'sing, xviii° siècle).

34. — Dame (Dynastie des Ts'ing, fin du xvii° siècle ?).

35. — Lotus par *Yun Ko* (1633-1690) (Voir peinture n° 9).

36. — Scène champêtre (Dynastie des Ming, xvi° siècle).

37. — Faisans et oiseaux parmi les pruniers en fleurs par *Lü Ki* (Commencement du xvi° siècle (voir peinture n° 23).

38. — Portrait d'homme, époque des Ming, xvi° siècle.

39. — Dame à la grenade et enfant à l'éventail, par *Nieou Tchou*, dynastie des Ts'ing, xvii° siècle.

40. — Merles, par *Ts'ing Hin-kao* (xviiiᵉ).

41-42-43. Hommes célèbres (fin de la dynastie des Ming (xviiᵉ siècle).

44. — Réunion de lettrés (commencement de la dynastie des Ts'ing, xviiᵉ siècle).

45. — Portrait d'enfant (xviiiᵉ siècle).

46. — Faucon, par *Wang Yuan Ming*.

47. — Faucon, coq, pruniers, par *Che Chao-tsen* (fin de la dynastie des Ming, xviiᵉ siècle?)

48. — Pêchers en fleurs, Yuen (xivᵉ siècle).

49. — Oie sauvage sous un prunier en fleurs, par *Pien K'in-tchao* (xvᵉ siècle).

50. — Canards dans les roseaux, par *Ma Yan-yu* (commencement de la dynastie des Ts'ing, xviiᵉ siècle. (Voir peinture n° 21).

51. — Fête champêtre, par *K'ieou Ying* (Epoque des Ming, 2ᵉ moitié du xviᵉ siècle). (Voir peinture n° 11).

52. — Cheval blanc (dynastie des Yuan, xive siècle).

53. — Dames, par *Lu Chouen-tch'eng-Ming*.

54. — La déesse de Ma Kou (dynastie des Ts'ing, xviie siècle).

55. — Canards dans les roseaux (époque des Yuan, xive siècle).

56. — La déesse Ma Kou, par *T'ang Yin*. (Epoque des Ming, xvie siècle).

T'ang Yin (appelé aussi Tseu-wei, surnommé Lieou-jou) était un contemporain de K'ieou Ying (voir peinture N° 11) et de Wen Ycheng-ming (voir peinture N° 59) il rappelait les anciens maîtres qu'il avait d'ailleurs étudiés avec persévérance; moins conventionnel que K'ieou Ying, il savait allier l'imagination et la réalité, il traitait avec succès les genres les plus différents. On trouve énumérés dans la liste de ses œuvres de nombreuses peintures bouddhiques, des paysages des scènes légendaires. Wen Tcheng-ming lui fournissait fréquemment sa collaboration poétique.

57. — Enfants, par *Li-tsong*.

58. — Tigre, par *Wou Siao-chen*. (Epoque fin Ming, xviie siècle).

59. — Paysage, par *Wen Tcheng-Ming* (1480-1559). Trois héros, par Tchao Mong-fou (1254-1322).

Tchao Mong-fou (appelé aussi Tseu-ang, surnommé Song-siue, reçut le nom posthume de Wen-min) était le peintre le plus célèbre de la dynastie des Yuan (1260-1368). Sa puissante originalité se manifeste même dans les copies qu'il exécuta des œuvres du célèbre Wang Wei (viie siècle), ses études de chevaux d'une facture si impeccable, d'un coloris si pittoresque, rappellent les œuvres de Han-Kan (viiie siècle); il excella dans toutes les branches de l'art pictural : paysage, portrait, sujets religieux, etc., il surpassa de l'avis du célèbre critique d'art Tong K'i-tch'ang (1555-1636), les artistes célèbres des Song du Nord et du Sud.

Ses revirements politiques l'avaient séparé du petit groupe d'artistes dont il était en quelque sorte le chef; descendant de l'impériale famille

des Song, il s'inclina devant les usurpateurs mongols, qu'il servit en qualité de secrétaire au ministère de la guerre.

Wen Tcheng-Ming (1480-1559) (japonais Boun Cho-mei) (autres noms Wen Pi, Tcheng-tchong, surnom Heng-chan) était originaire de Tchang-tcheou sous-préfecture qui faisait partie intégrante de la ville préfectorale de Sou-tcheou dans la province de Kiang-sou. Il aborda avec un égal succès la calligraphie, la poésie et la peinture. Ses paysages exécutés sous l'influence de Chen Tcheou sont très poussés, ses poésies admirablement calligraphiées se retrouvent sur les peintures de T'ang Yin et de K'ieou Ying, ce sont de petits chefs-d'œuvres.

*Traduction des notices et des inscriptions qui accompagnent les peintures :*

*Sur la peinture de Wen Tcheng-Ming (Poésie).* Pendant la nuit on se lamente de l'arrivée prochaine de l'automne, on se souvient de ses anciens amis de Houan Yang... le vent frais qui se lève pousse les navires vers les pays lointains.

*(Prose).* La peinture de Yin Wen-kouei était admirablement faite, je

suis la voie tracée par lui pour peindre ce paysage.

(La peinture porte la signature de Wen Tcheng-Ming).

Notice par Houang Tao-tcheou (1582-1646).

Houang Tao-tcheou né en 1585 fut reçu docteur en 1623 ; il se distingua par son inébranlable attachement à la dynastie nationale des Ming. Il lutta contre l'invasion mandchoue mais le sort des armes lui fut défavorable ; battu et fait prisonnier à Wou-yuan, il fut décapité à Nankin.

Notice : Honneur à Wen Tcheng-ming,.... il savait au même degré peindre et écrire ; un empereur s'est informé de lui, il était complètement détaché des choses matérielles et avait l'allure des hommes du passé, jeune il atteignit le grade d'académicien ; sa réputation était grande dans le monde.

A l'époque des Yuan un homme eut plus de talent que tout autre, (il s'agit de Tchao Mong-fou) voir sa biographie plus haut, mais au point de vue du caractère il était bien au-dessous de Wen Tcheng-Ming.

2° partie. — Dernièrement j'ai vu un petit rouleau du maître sur lequel

il a peint une série de scènes historiques; à la fin de chacune d'elles il a rédigé une notice. J'ai fait deux poèmes pour célébrer ce rouleau, comme le premier s'adapte assez bien à ce paysage je l'ai reproduit ici. Wen Tcheng-Ming et Tchao Mong-fou sont les hommes de talent dont les œuvres ont pu être réunies ici, ce n'était pas une chose facile à obtenir.

Fait par Houang Tao-tcheou.

Notice par Yun Ko — (voir la biographie de Yun Ko : peinture N° 9) Tchao Mong-fou peintre de chevaux peut prendre rang après Li Long-mien (peintre célèbre de la dynastie des Song, mort en 1106) et on peut dire que Wen Tcheng-Ming est le grand peintre de la dynastie des Ming.

Maître Houang Che-tsai (autre nom de l'auteur de la notice précédente) fut reçu docteur en l'année yin sin de la période T'ien k'i et fut nommé plus tard ministre de l'agriculture. Lorsque la dynastie des Ming fut anéantie il fut pris par les Mandchous et mis à mort, il reçut plus tard le nom posthume de Tchong-touan (fidélité et austérité). En lisant la notice rédigée par lui en l'honneur

de Weh Tcheng-Ming on peut voir qu'il a toujours estimé la fermeté de caractère.

En résumé les œuvres de Wen et de Tchao sont des choses précieuses et rares ; quel bonheur pour un collectionneur que de pouvoir réunir ces deux œuvres et les notices de ces maîtres, et quel bonheur pour moi qui vis plus de cent ans après de trouver une marge dans ce rouleau pour y écrire une notice, n'est-ce pas ce qu'on appelle un bonheur pour les yeux !

Ecrit à la troisième période de l'automne de l'année kouei hai du règne de K'ang-ki (1683) dans le pavillon Ngaohian par Yun-Ko.

*Notice par Tch'en K'i-jou.*

*Tch'en K'i-jou était un critique d'art célèbre du XVII<sup>e</sup> siècle, auteur d'un traité de critique artistique, le « Chou-houache »,*

NOTICE. — Tchao Mong-fou et Wen Tcheng-ming sont deux grands peintres et deux grands calligraphes. C'est une œuvre grandiose que de les réunir par leurs œuvres. J'écris celà pour exprimer mon admiration.

*Notice par Tcheou Wen-Ming.*

(*Poésie*). Tchao Mong-fou et Wen Tcheng-Ming sont de grands peintres

et de grands calligraphes. Les deux œuvres réunies offrent un aspect grandiose, elles sont sans égales.

(*Prose*) Je viens de contempler cet admirable peinture et j'ai fait ce poème pour l'exalter.

Ecrit en hiver de l'année wou tch'en par Tcheou Wen-ming originaire de Tchang-tcheou.

*Notice de Chen Tcheou* (pour la peinture de Tchao Mong-fou seulement).

Chen Tcheou (autre nom K'i-nan, surnom Che-t'ien est un peintre célèbre du commencement du xvi⁶ siècle.

Vu avant la fête de Kou Yu de l'année kia wou par Chen Tcheou originaire de Tchang-tcheou.

60. — Grue, par *Lü-Ki*. (Dynastie des Ming, commencement du xvi⁶ siècle.

61. — Deux beautés accomplies, par *Leng Mei* (xviii⁶ siècle, dynastie des Ts'ing).

Leng Mei (appelé aussi Ki-tchen) était né à Kiao-tcheou, il reçut les leçons du peintre Tsiao Ping-tcheng dont il subit l'influence. Leng Mei

devint bientôt le peintre attitré de la cour et des grandes dames, il fut chargé, en 1712, par l'empereur Khang-hi, de l'illustration d'un recueil bien connu le « Wang cheou cheng tien », il exécuta également les 36 gravures sur bois destinées au Pi chou chan tchouang t'ou (Illustration des villégiatures).

62. — Faisan, magnolia et pivoines. (Dynastie des Ming, XVIe siècle).

63. — Yang Kouei fei se rendant au bain, par *T'ang Yin*. (Epoque des Ming ; XVIe siècle). Voir peinture n° 56.

64. — Déesse, par *Tch'en Hong-cheou* (1599-1652). Epoque des Ming.

Tch'en Hong-cheou (appelé aussi Tchang-heou et à partir de 1644 : Houei-tch'e), était un artiste très habile traitant avec une égale maîtrise le paysage et le portrait, ses œuvres étaient très appréciées au Japon, on reproduisit à Kioto, en 1804, sa série des 24 portraits d'hommes célèbres.

65. — Tsouei, héroïne d'un roman d'amour à l'époque des T'ang

(vii-x^e siècle après J.-C.) par *Tch'en Yi-tchong*. — Notice de Tchao Mong-fou (1254-1322), voir peinture n° 59. Epoque des Yuan (1260-1368).

66. — Jeune fille à la fleur par *T'ang Yin* (Epoque des Ming, xvi^e siècle) (voir peinture n^e 56).

67. — Aigle (Epoque des Ts'ing, xviii^e siècle (?).

68. — Faucon signé par l'empereur *Houei-tsong* (titre de règne : Siuan ho) (1082-1135). Epoque des Sung (voir peinture n° 17).

69. — Pivoines, par *Wang Wou* (1632-1690) (Commencement de la dynastie des Ts'ing).

Wang Wou (appelé aussi Wang-ngan, K'in-téhong), était originaire de Sou-tcheou, il étudia les maîtres des Song et des Yuan et se spécialisa dans la peinture florale; ses œuvres très estimées, rappellent par leur facture élégante celles du maître Lou-Tche (peintre du xvi^e siècle).

70. — Dame (Epoque des Ming, xvi^e siècle).

71. — Portrait de prêtre par *Ganki*. Sung.

72. — Canards sous les pruniers (Sung).

73. — Canards et lotus, par *Yu-en* (Epoque des Yuan (?), xiv^e siècle.

74. — Dame et singe (Epoque des Ming, xvi^e siècle).

75. — Déesse Ma Kou et servante (Epoque des Yuan, xiv^e siècle).

76. — Portrait de M^lle *Ma Cheou-tch'eng* par elle-même — accompagné d'une notice et d'un poème à son adresse par Wan Yin-p'ou, originaire de Kiang-tou (province de Kiang-sou).

*(Traduction fragmentaire)*. — Résidant au sud de la ville de Kiang-nin, il m'advint au cours de mes allées et venues, de passer près de la pagode Houei Kouang; à gauche de cette pagode se trouve un verger abandonné... on y voit un cours d'eau limpide et des légumes d'hiver qui poussent en plein champ; il n'y

a plus de maison, les foins se trouvent exposés au vent et à la brume; quelques rochers d'aspect bizarre surgissent de ces herbes... C'est la demeure de la courtisane Ma Cheou-tch'eng.

Ma Cheou-tch'eng a disparu, on se rappelle son nom, des vieillards parlent encore de sa beauté et de son talent de chanteuse.

J'ai vu ses peintures, les orchidées et les bambous qu'elle peignit avec une extrême finesse.....

Je suis orphelin, ma famille était pauvre et avec les modestes ressources dont je dispose, la vie me paraît difficile. La vie d'un faible vieillard dépend de mon travail. Depuis que j'écris, j'ai vu se succéder plusieurs préfets, j'ai été obligé d'observer les attitudes les plus différentes, ma joie et ma douleur dépendaient (de celle) des autres. l'existence est aussi dure pour moi que pour cette femme, j'ai seulement l'espoir d'améliorer ma situation.....

*Notice de Wou Che-ki*. Ceci est le portrait de Mlle Siang-lan, surnom de Ma Cheou-tch'eng, fait par elle-même et acheté par mon cousin à Nankin, il le conservait dans ses

coffres, mais un officier Lien-t'in l'ayant vu désira vivement en devenir le propriétaire; mon cousin le lui donna. Lien-t'in admire les belles peintures et la calligraphie, c'est un connaisseur, il aime les œuvres d'autrefois et d'aujourd'hui comme sa vie; ce tableau étant légèrement détérioré, il le fit remonter par un bon artisan et ayant trouvé cette notice de Wang Yin-p'ou, il me demanda d'écrire quelques mots sur la peinture. Hélas, Nankin, ancienne capitale de la Chine, ayant été ravagée par la guerre, il ne lui reste plus rien de sa beauté d'autrefois, il est heureux que le portrait d'une belle femme célébrée par les lettrés nous reste pour toujours.....

Le 7ᵉ mois de l'année kia-yin de la période Hien-fong (1854).

77. — Dame à sa toilette (Epoque des Sung, XIIᵉ siècle).

78. — Dame par *R'ai Lan-sie*.

79. — Coq (Epoque des Sung, XIIᵉ siècle).

80. — Dame et sa servante (Epoque des Ming, XVIᵉ siècle).

81. — Paysage (Epoque des Sung, XIIe siècle).

82. — Chat couché sur l'extrémité d'un rocher par *Tch'en Tao-fou* (XVIIIe siècle).

83. — Pêcheurs par *Tcheou Wen-kiu* (XIe siècle).

> Les œuvres de Tcheou Wan-kiu sont empreintes d'un archaïsme charmant, il représentait surtout les femmes et les enfants, en imitant le style de deux peintres célèbres : Tcheou Fang et Tchang Siuan. La plupart de ses œuvres ont été soigneusement décrites et commentées par les critiques d'art.

84. — Chat dévorant un oiseau sous les bambous (Epoque des Ming, XVIe siècle).

85. — Dame et enfants (Epoque des Ming, XVIe siècle).

86. — Paysage (Eventail) (Epoque des Ts'ing).

87. — Grenouilles par *Ts'ien Siuan* (Epoque des Yuan, commencement du XIVe siècle).

Ts'ien Siuan (appelé aussi : Chouen-kiu; surnommé : Yu-t'an), de Wouhing dans le Tchëkiang se distingua par son attachement à l'ancienne dynastie des Song; il appartenait au parti dirigé par Tchao Mong-fou (voir peinture n° 59) et fut douloureusement affecté en apprenant les revirements de ce dernier. Désabusé il s'adonna uniquement à la poésie et à la peinture, ses œuvres reflètent la rudesse et l'originalité de son caractère; éparpillées au hasard de ses pérégrinations elles furent l'objet de spéculations auxquelles il resta complètement étranger, uniquement absorbé qu'il était par l'amour de son art.

88. — Fleurs et oiseaux (Dynastie des Ts'ing, xviii$^e$ siècle).

89. — Paysage par *Lieou Kouan-tao* (Epoque des Yuan, xiv$^e$ siècle).

90. — Paysage par *Lieou Song-nien* (Epoque des Sung, xii$^e$ siècle).

91. — Personnages par *Tchao-Tchong-mou* (Epoque des Yuan, xiv$^e$ siècle).

92. — Paysages par *Li Tchao-tao* (ix$^e$ siècle).

Li Tchao-tao était le fils du célèbre maréchal Li Sseu-hiun l'un des peintres les plus remarquables de la Chine (voir peinture n° 100); pour le distinguer de son père dont il imitait très heureusement le style on le surnomma le jeune maréchal Li.

93. — **Oiseau et feuilles de lotus** par *Siu-Hi* (xie siècle).

Siu-Hi est sans conteste l'un des plus grands peintres de la Chine; ses œuvres, étudiées par les artistes de tous les temps, possèdent d'étonnantes qualités de coloris. Observateur profond et sagace il reproduisait avec un sens merveilleux du détail et de la proportion les insectes les plus infimes. Il reçut de Li Yu souverain de l'Etat des T'ang du sud une protection éclairée et ouvrit sous son patronage à Nankin, une galerie ou il exposa ses œuvres; il employait pour ses peintures un papier spécial appelé Tcheng sin t'ang che et se servait également de soie.

94. — **Poisson** par *Li Ti* (Epoque des Sung, xiie siècle).

Li Ti originaire de Ho-yang dans le Yunnan devint très jeune membre de l'académie impériale de peinture, puis vingt ans plus tard directeur

adjoint, il se distingua dans la peinture florale et la reproduction des oiseaux et des rochers.

95. — Danse des épées (Epoque des Yuan, xiv° siècle).

96. — Scène guerrière (Epoque des Yuan, xiv° siècle).

97. — Deux dames (Epoque des Yuan, xiv° siècle).

98. — Dame servante et guerrier (Epoque des Yuan, xiv° siècle).

99. — Dame à sa toilette par *Tchao Mong-fou* (Epoque des Yuan, 1254-1322). Voir peinture n° 59.

100. — Paysage de *Li Sseu-hiun* (651-716)?
   Li Sseu-hiun est considéré comme le chef de l'Ecole du nord, ses œuvres se font remarquer par la vivacité de leur coloris et leur précision.

101. — Paysage par *Kao K'o-kong* (Epoque des Yuan, deuxième moitié du xiii° siècle).
   Kao K'o-kong (appelé aussi Yen-king ou King-yen) occupa la présidence du ministère de la justice, il étudia les œuvres de Mi Fei, de Tong Yuan et de Kiu-jan. Ses pein-

tures conçues la plupart du temps sous l'influence de l'excitation alcoolique, présentent d'étonnantes qualités de mouvement et d'expression.

102. — Paysage par *Tchao Po-kiu* (2ᵉ moitié du xıᵉ siècle).

Tchao Po-kiu (appelé aussi Ts'ien-li) était un membre de la famille impériale. Il composait des paysages aux teintes sévères, inlassablement copiés par les peintres des dynasties suivantes; il sut mieux que tout autre exprimer le mystère des paysages tourmentés, hérissés de montagnes aux formes fantastiques teintées de lapis-lazuli et filigranées d'or. Tong K'i-tch'ang, un excellent critique du xvııᵉ siècle (1555-1636) n'hésite pas à le placer avant Tchao Mong-fou : c'est dit-il le plus réputé des trois Tchao (Tchao Po-kiu, Tchao Mong-fou, Tchao Ta-nien).

103. — Impératrice, servante, et guerrier (Epoque des Yuan, xıvᵉ siècle).

104. — Personnages (Epoque des Yuan, xıvᵉ siècle).

105. — Perdrix par Pien Louan (Epoque des Sung, xıı-xıııᵉ siècle).

# Catalogue

DE

# Paravents Chinois
## Anciens

en laque polychrôme et champlevé

*dit laque de Coromandel*

Ces paravents ont été exécutés aux xvi$^e$ et xvii$^e$ siècles, aux environs de Pékin et dans la province du Chan-Si, et en grande partie destinés à la Cour ou aux grands dignitaires auxquels ils ont été souvent offerts par souscription.

106. — Paravent, décors, paysages et fleurs, inscription au revers. Résumé de l'inscription. Offert au général Yang Sien-Iouan.

J'ai étudié les hommes de mérite d'autrefois; il se trouve de jeunes orateurs et de vieux hommes d'action, il y en a un de nos jours qui obtiendra un grade élevé et laissera un nom dans l'histoire et dont la célébrité ne sera pas inférieure à celle des hommes du passé.

Yeng Sien-Iouan appartient à une famille de militaires... il a guerroyé dans le Liao-yang; la cour ayant eu besoin d'un grand capitaine il fut recommandé par les ministres et il fut nommé général commandant à Yen-chan. S'étant distingué à plusieurs reprises il fut nommé général commandant à Fou tcheou; là, il put réprimer les troubles, il fut ensuite nommé à Yeng-si; il fit réparer la muraille de la ville et à partir de ce moment il n'y eut plus de troubles du côté de l'Ouest.....

A l'occasion de sa fête anniversaire ses subordonnés m'ont demandé de composer une préface.

Signé : Siue Yong, tao-taï des douanes, commandant la garnison

de T'eng-tcheou et de Hai-tcheou, 9ᵉ mois de la 1ʳᵉ année de la période K'ang-hi (1662).

107. — Paravent : décor, arbres, fleurs et oiseaux. Offert à Monsieur T'ang, général, à l'occasion de la fête donnée pour son 60ᵉ anniversaire.

Monsieur T'ang est originaire de Tchao, c'est un homme de caractère, épris de justice, aimant la littérature. Jeune, il fut reçu bachelier et eut une renommée aussi haute que celle de son frère.....
S'étant distingué, il fut promu général commandant à Tchang-tcheou résidant à Yiai-tcheou ; là il étudia et fit des poésies en compagnie des lettrés et des fonctionnaires ; l'an dernier il y eut une famine et un retard dans le paiement de la solde, les soldats et le peuple étaient dans la détresse ; le général vint à leur aide de ses propres deniers. Il a pu pacifier la région qui se trouve au sud de Yiai-tcheou et le pays environnant. On a déjà eu l'occasion de le féliciter à plusieurs reprises ; cette fois on m'a demandé d'écrire cette préface.

Tch'en-tchang-hia du ministère de la guerre.

108. — Grand paravent à 12 feuilles, décor personnages, et au revers panneaux représentant personnages, fleurs, oiseaux; suivent les signatures des différents panneaux :

Houang Tsin-liang, Pen Tchang, Ts'ai K'i-tsong, Ts'ai Hong-lin, Tchao Tao, Yuan Tsong-lin, You-tchen (surnom), Kao-chao (surnom), Liao K'in.

En tête figure le nom de Mi Fei (1051-1107), copiste et calligraphe très habile qui devint peintre de la cour et secrétaire du ministère des rites, son fils Mi Yeou-jen fut également un peintre distingué.

109. — 1 paravent de 12 feuilles en laque gravé de Chine, XVII$^e$ siècle; décor panneaux à fond or, bordures, vases à fleurs, en l'an 56$^e$ de l'empereur Khang-Hi.

Offert par ses sujets à M. le Marquis DAI-YI, à l'occasion de la

fête de son 30ᵉ anniversaire, sous le patronage de M. le Comte Haichen.

Le Marquis a été très populaire pendant toute la durée des fonctions qu'il a exercées dans la ville qu'il était chargé de gouverner, et c'est pourquoi ses sujets reconnaissants lui ont offert un souvenir relatant l'historique de la noblesse de sa famille ainsi que l'influence politique de ses ancêtres.

Dès son entrée en fonctions il s'attira l'affection du peuple. Il était licencié ès-lettres à 20 ans. Il se montra toujours juste et bienveillant à l'égard de ses collègues; il supprima les abus administratifs et résolut au mieux des intérêts de tous les affaires en cours. Le Marquis fut un fonctionnaire habile et prévoyant et nous espérons qu'il atteindra bientôt aux plus grandes dignités, afin de pouvoir aider le Fils du Ciel à gouverner son pays. Nous ne voulons employer ici aucuns souhaits banals, mais nous formons les vœux les plus sincères pour que M. le Marquis vive longtemps pour nous permettre de profiter de ses éminentes qualités et de ses nombreux bienfaits.

110. — 1 paravent à 12 feuilles, époque des Ming; fond brun, décor : d'un côté personnages et paysages; au revers un grand décor de fleurs et oiseaux.

111. — 1 paravent à 12 feuilles, époque Khang-Hi; fond brun, décor personnages, fête chez l'empereur.

112. — 1 paravent à 12 feuilles, époque Khang-Hi; décor : d'un côté personnages et de l'autre fleurs et oiseaux.

FRAZIER-SOYE

GRAVEUR – IMPRIMEUR

153-157, Rue Montmartre

===== PARIS =====

www.ingramcontent.com/pod-product-compliance
Lightning Source LLC
Chambersburg PA
CBHW030116230526
45469CB00005B/1665